学一百通

中国画基础技法丛书·写意花鸟

荷花·2

HEHUA · 2　　　伍小东◎著

ZHONGGUOHUA JICHU JIFA CONGSHU·XIEYI HUANIAO

广西美术出版社

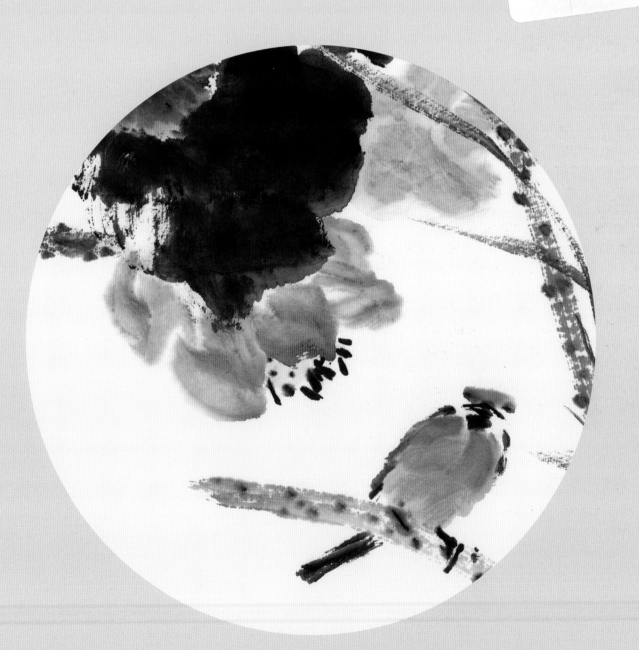

序

　　中国画是最接地气的高雅艺术。究其原因，我认为其一是通俗易懂，如牡丹富贵而吉祥，梅花傲雪而高雅，其含义妇孺皆知；其二是文化根基源远流长，自古以来中国文人喜书画，并寄情于书画，书画蕴涵着许多深层的文化意义，如有清高于世的梅、兰、竹、菊四君子，有松、竹、梅岁寒三友。它们都表现了古代文人清高傲世之心理状态，表现了人们对清明自由理想的追求与向往。因此有人用它们表达清高，也有人为富贵、长寿而对它们孜孜不倦。以牡丹、水仙、灵芝相结合的"富贵神仙长寿图"正合他们之意。想升官发财也有寓意，画只大公鸡，添上源源不断的清泉，意为高官俸禄，财源不断也。中国画这种以画寓意，以墨表情，既含蓄地表现了人们的心态，又不失其艺术之韵意。我想这正是中国画得以源远而流长、喜闻而乐见的根本吧。

　　此外，我国自古以来就有许多学习、研读中国画的画谱，以供同行交流、初学者描摹习练之用。《十竹斋画谱》《芥子园画谱》为最常见者，书中之范图多为刻工按原画刻制，为单色木版印刷与色彩套印，由于印刷制作条件限制，与原作相差甚远，读者也只能将就着读画。随着时代的发展，现代的印刷技术有的已达到了乱真之水平，给专业画者、爱好者与初学者提供了一个可以仔细观赏阅读的园地。广西美术出版社编辑出版的"中国画基础技法丛书——学一百通"可谓是一套现代版的"芥子园"，集现代中国画众家之所长，是中国画艺术家们几十年的结晶，画风各异，用笔用墨、设色精到，可谓洋洋大观，难能可贵。如今结集出版，乃为中国画之盛事，是为序。

<div style="text-align:right">

黄宗湖教授

广西美术出版社原总编辑

广西文史研究馆书画院副院长

2016年4月于茗园草

</div>

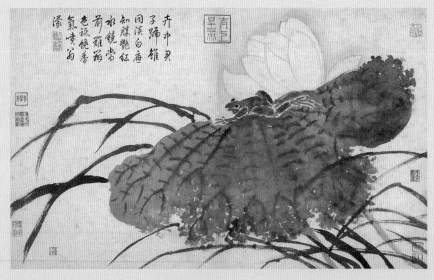

沈周　荷花与蹲蛙　明　34.8 cm×56.5 cm

齐白石　荷　近代　34.5 cm×34.5 cm

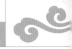

一、接天莲叶无穷碧　映日荷花别样红

荷花，也称莲花，是中国十大名花之一。早在先秦，就有把"荷"的意象带入《诗经》中。《诗经·陈风·泽陂》中"彼泽之陂""有蒲与荷""有蒲与蕳""有蒲菡萏"，诗歌叙述了主人公看见香蒲草、荷花、莲蓬，就联想到自己的心上人，可以看出"香蒲草、荷花、莲蓬"，是与"美"联系起来的自然对象。

三国时期，曹植有"灼若芙蕖出渌波"的诗句来形容美好女子；唐代李白有"清水出芙蓉，天然去雕饰""荷花娇欲语，愁杀荡舟人"；宋代欧阳修有"荷花开后西湖好"，晏几道有"笑艳秋莲生绿浦。红脸青腰，旧识凌波女。照影弄妆娇欲语"，杨万里有"接天莲叶无穷碧，映日荷花别样红"，周敦颐有"出淤泥而不染，濯清涟而不妖，中通外直，不蔓不枝，香远益清，亭亭净植"。至此，可以说把荷花美好的品性给予了定性和定调。

荷花，古时有"芙蕖""芙蓉""泽芝""水芸""菡萏"等雅称。

荷花是文人墨客笔下的"常客"。唐代张彦远《历代名画记》中记载着南北朝时期的梁元帝，就画过一幅名为《芙蓉蘸鼎图》的作品，这是历史记载中最早的一幅描绘荷花的绘画作品，也是以荷花为主要描绘对象的花鸟画作品。起初荷花在绘画中，只是为衬托人物或作为山水背景而存在。从唐代周昉的《簪花仕女图》中仕女头上装饰的荷花来看，也印证了李白"清水出芙蓉，天然去雕饰""荷花娇欲语，愁杀荡舟人"的美好。

宋代已经出现了许多以荷花为主要题材的画作，如佚名的《出水芙蓉图》《荷蟹图》等，都是宋代小品花鸟画的代表作。特别要提出的是南宋僧人法常（牧溪）所画的荷花，他不用宋代盛行的工笔画法，而是采用水墨画法，从某种意义上说，法常用写意画法画的荷花，应该是最早的水墨画作。而后，出现了明代徐渭、陈淳，清代朱耷、吴昌硕，近现代齐白石、潘天寿等文脉相承的画荷名家，他们创作出了荷花写意画法的经典形象。这些经典形象，也成为后世学人的范式。最有名的荷花画作，当属宋代佚名的《荷蟹图》，以及徐渭的《黄甲图》、朱耷的《河上花图卷》，吴昌硕、齐白石的墨叶红花系列，潘天寿的映日红荷系列等。

在画荷花的作品中，有一个比较有意思的现象，即用谐音意象来描绘画作，如"年年有余"（《莲莲有鱼》）、"和谐"（《荷蟹图》）被人们广泛借用。因为"年年"与"莲莲"，"余"与"鱼"，"和谐"与"荷蟹"谐音，所以《莲莲有鱼》《荷蟹图》也就具有了特殊的寓意，都被寄予了美好的愿望，这符合人们的喜好和社会价值观。同样，"青莲图"也与"清正廉洁"正好呼应。

总之，荷花是中国人心中美好圣洁的形象，也是中国人非常喜欢用于美术创作的题材。

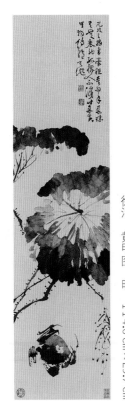

徐渭　黄甲图　明　114.6 cm×29.7 cm

任伯年　荷花双鸭　清　213 cm×56 cm

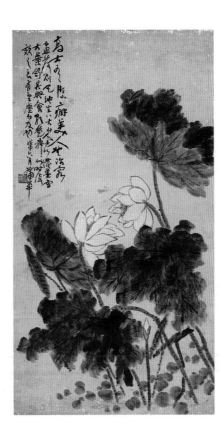

蒲华　荷花图轴　清　146 cm×80 cm

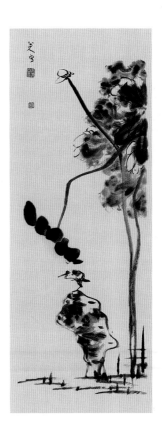

朱耷　荷石水鸟图　清　127 cm×46 cm

二、荷花的画法

　　"写意"，与"工笔"相对。中国画中属纵放一类的画法，不求客观物象的形似，而以简练的笔墨来表达对象的神韵和画家主观的意兴。写意虽然说是一种画法的概念，但同时也是一种画境的追求。在写意画法下的荷花、莲蓬以及荷叶，它们不同于工笔画那样用细致工整的线条来勾取形象，而是要强调绘画中的笔势与形势，只有在把控这个"势"的基础上，才能顺势造型，也才能够使势之下的形与笔统一在绘画的形象之中，同时，所有的细节都要符合形势的要求。因此，强调用写意画法来塑造的艺术形象，其笔墨问题就要放到审美上来谈。用笔、用墨既是技术上的要求，也是审美的要求。

（一）荷花的形体结构

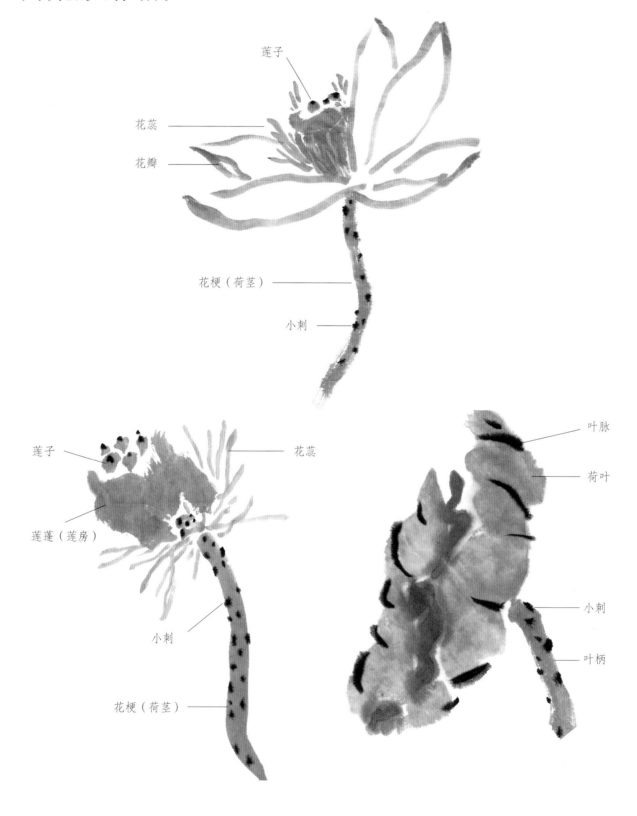

（二）莲蓬的画法

　　莲蓬、荷茎与荷叶，从绘画元素来看是点、线、面的关系。如何运用毛笔进行绘画的布局、布势，是学习的重要内容。

　　莲蓬在一幅画中所占的位置虽然不大，但细致分析起来，其具有绘画的点、线、面的几个要素，是训练笔墨表现精细化的极好对象。

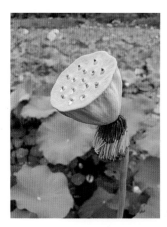

步骤一：用花青调藤黄再加点墨来画莲蓬，注意莲蓬的形体，并注意留出画莲子的空间。

步骤二：在事先预留出的空间内点画出莲子，并画出荷茎。

步骤三：在莲蓬与荷茎之间用赭石色画出花蕊。

步骤四：待色彩近干时，用浓墨点出荷茎上的小刺点与莲子上的小突点，完成独立的莲蓬。

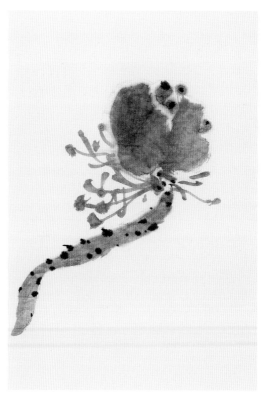

不同画法的莲蓬形象

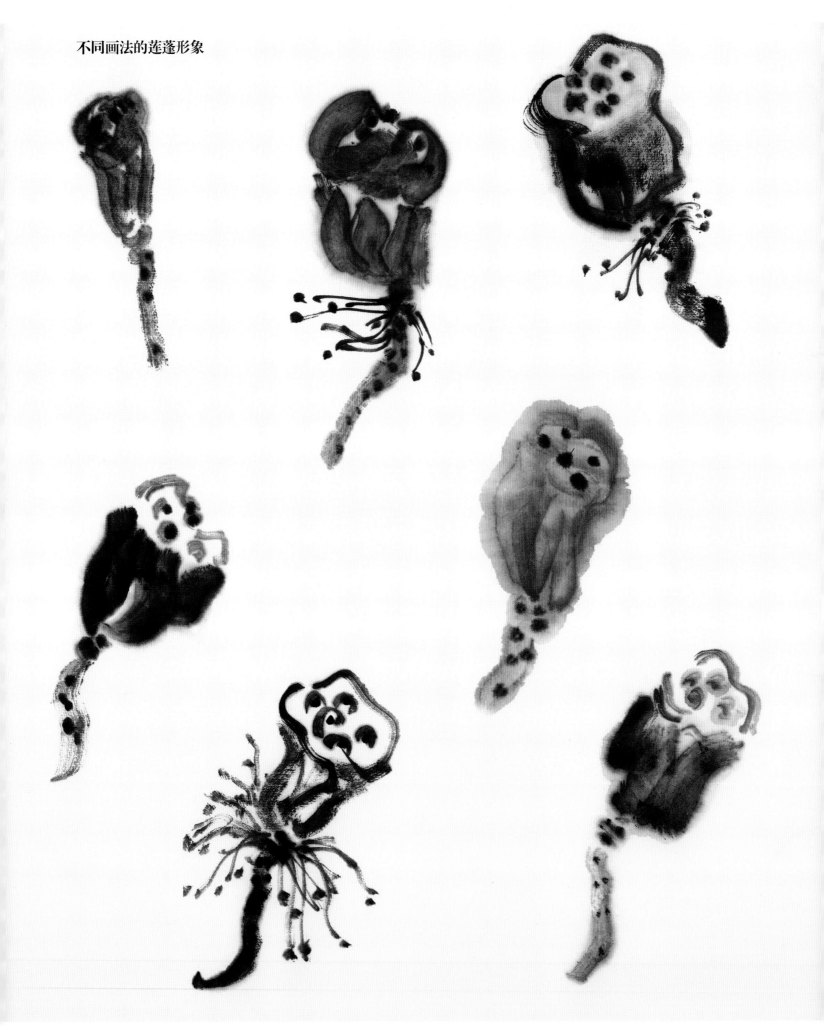

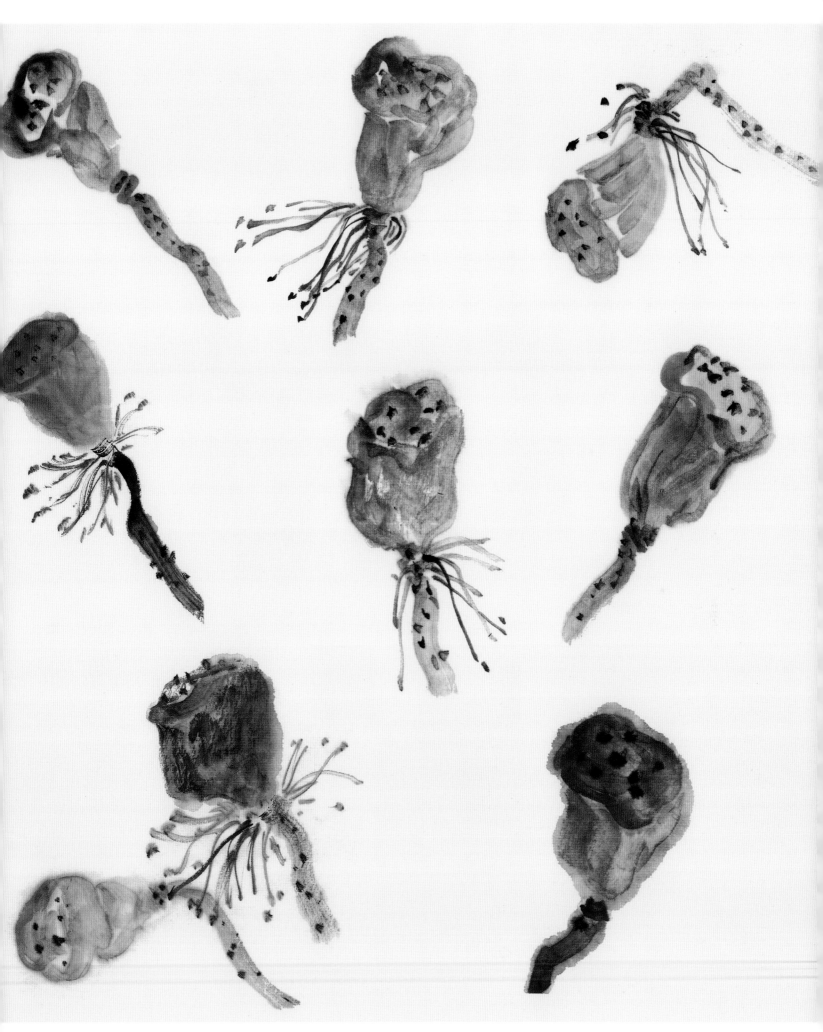

（三）荷叶的画法

　　画荷叶的训练，要点是如何运用笔墨语言对物象进行转换式的表现方式训练，通过学习，了解笔墨形态和笔墨表现的意趣，强化笔墨造型的能力和对笔墨语言的表述训练。

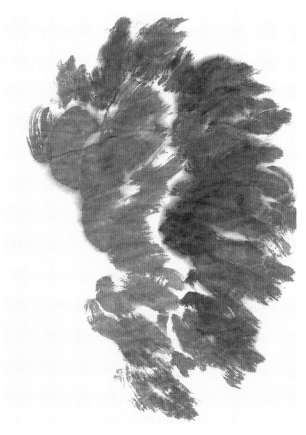

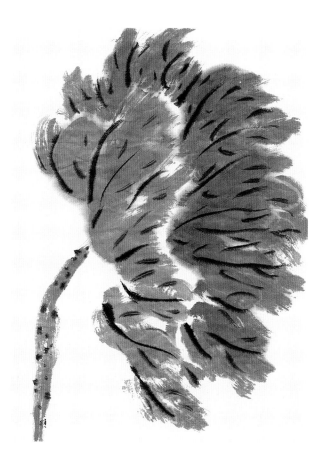

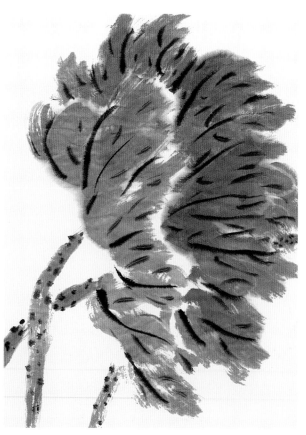

步骤一：用笔蘸花青加淡墨以点的方式来画出荷叶左边翻卷的叶子。再加重颜色画出在其右边展开的另一半荷叶，注意颜色的干湿及浓淡变化，尤其要注意笔路的走势。

步骤二：顺势加上荷茎，使荷叶形象更为完整。顺荷叶展开之势，用浓墨画出叶脉，须注意筋脉的长短与虚实变化。在叶脉上加上分叉的筋纹，并在荷茎上点出小刺点。

步骤三：在荷叶的后面加上穿插的荷茎，体现出前后关系，使画面的层次更加丰富，这样的训练有利于创作更复杂的作品。

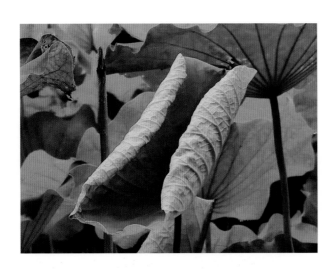

步骤一：用花青与赭石、藤黄一起调和后，画出荷叶上下包卷的部分。

步骤二：接着加重花青色，用点垛法画出两片包卷叶片的中间部分，使翻转的荷叶形象跃然于画纸上，随后画上荷茎。

步骤三：待颜色八成干时，用重墨画出叶脉，并在荷茎上点上小刺点，使其愈加形象。

不同画法的荷叶形象

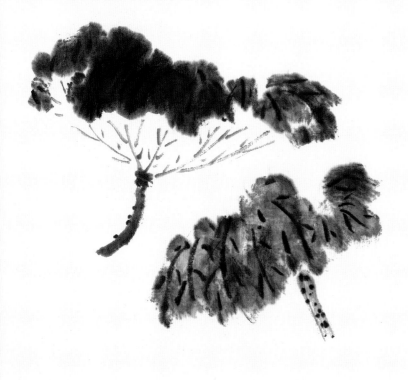

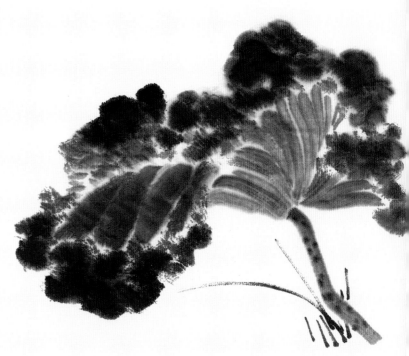

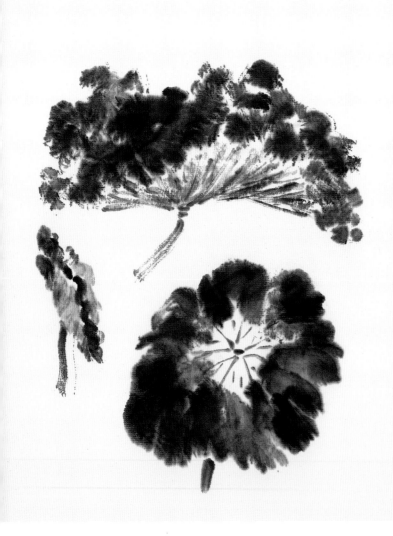

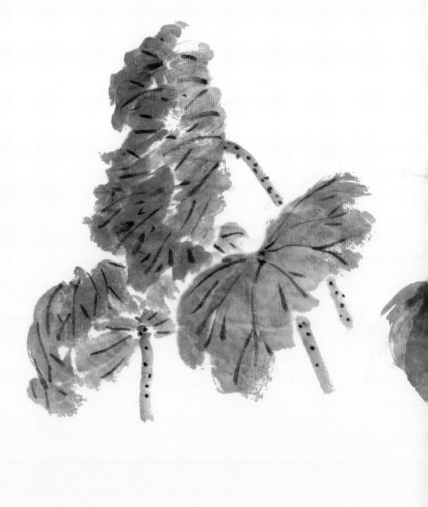

不同画法的荷叶形象

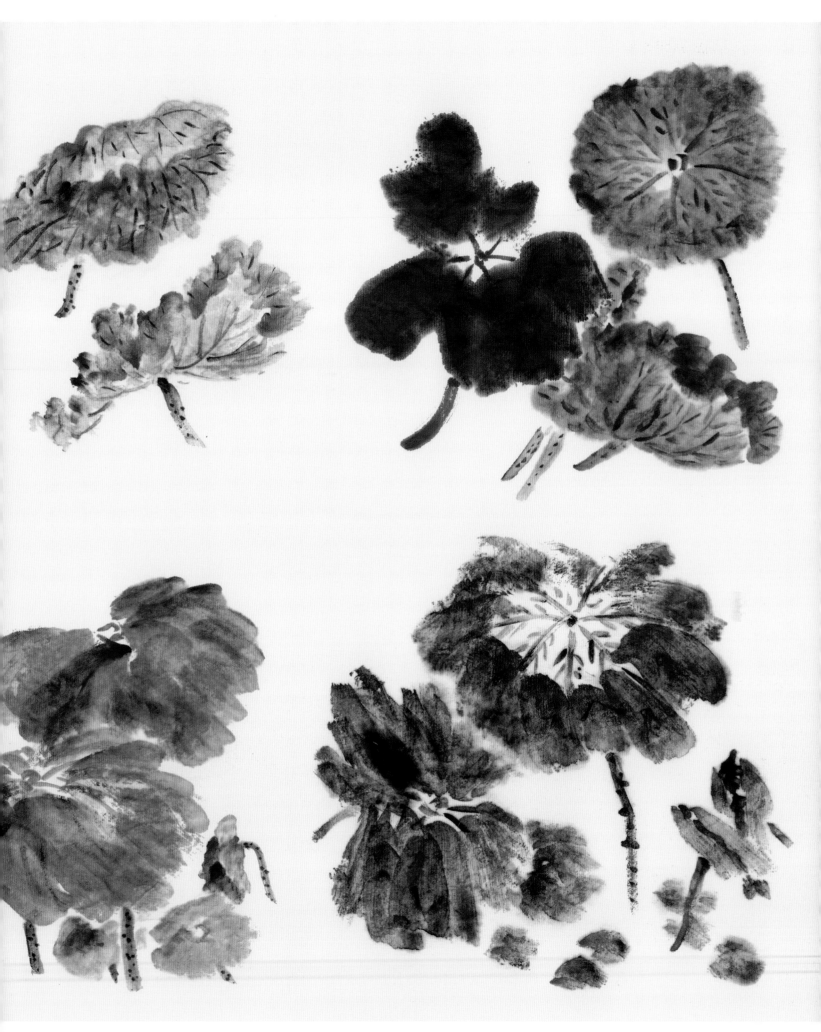

（四）荷花的不同形象画法

1. 点涂抹画法

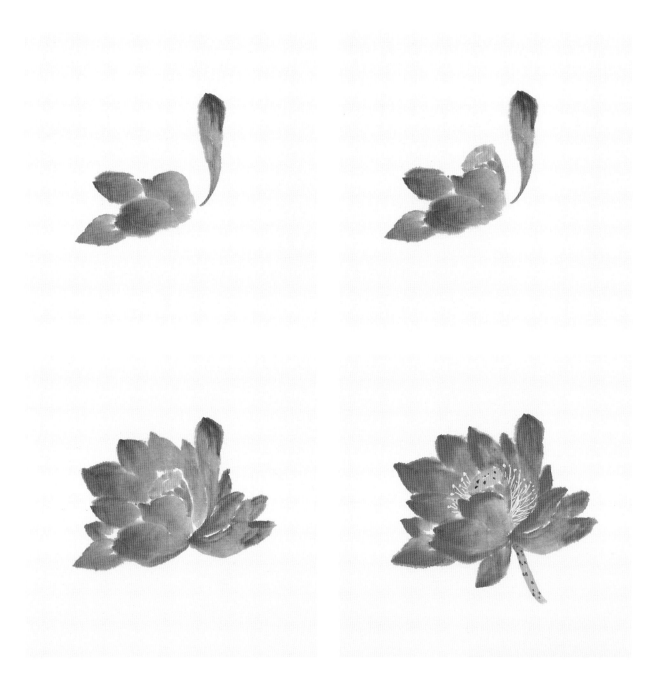

步骤一：用胭脂色画荷花花头，调颜色时，注意毛笔的笔尖处颜色稍重些，笔肚、笔根处颜色略淡些。也就是，用笔调好花瓣的基本色后，再用毛笔的笔尖蘸取浓胭脂色即可。此时，可以从花头最前面的花瓣处落笔，然后依次画出展开的花瓣，这里要强调的是，必须写出花的展开之势。

步骤二：用藤黄调花青得出汁绿色，先画出莲蓬的顶端，再画出莲蓬的身。

步骤三：继续添画出不同走向的花瓣，需要注意的是，花瓣呈开放式，每一片花瓣的根底要有集中连接中心点的感觉，这样便于画出荷茎后，有连接在一起的效果。同时要时刻注意，花瓣顶端的颜色略深于花瓣中间的颜色，有由深渐转入浅的感觉。

步骤四：同样用藤黄调花青得出的汁绿色画出荷茎，随后用墨点出莲子上的小突点，以及荷茎上的小刺点。最后用藤黄色调白色勾画出荷花的花蕊。

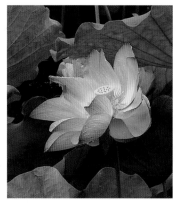

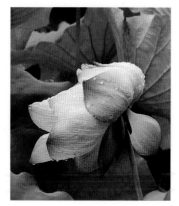

步骤一：用胭脂色画荷花花头，用笔先蘸少许水后再蘸颜色，调出相对淡的颜色后用笔尖点些重胭脂色，然后依次画出荷花的花瓣。

步骤二：继续添画出同一走向的花瓣，以此来强化花头的走势。

步骤三：用藤黄调花青画出荷茎。

步骤四：调整花头的形态，需要注意的是，在画的过程中，取舍添加仍然是作画的方法之一，为了达到画面视觉的要求，适当地添加花瓣来丰富花头的形象。最后用墨点出荷茎上的小刺点。

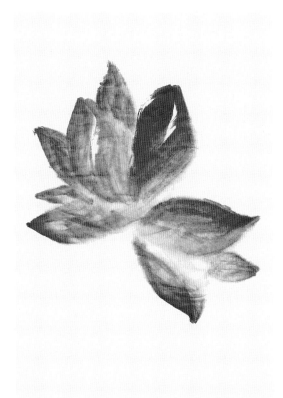

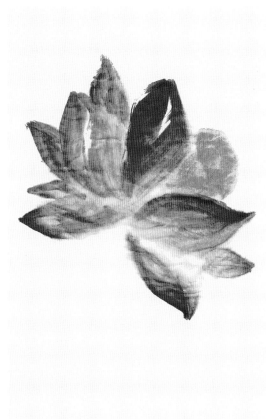

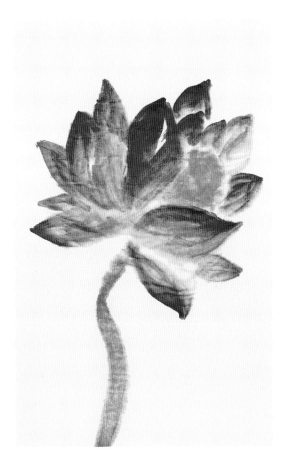

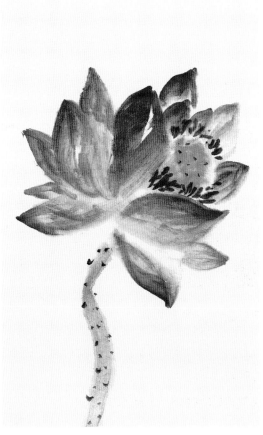

步骤一：调曙红色，用中锋、侧锋等基本笔法画出荷花花瓣，预留出画莲蓬的位置。

步骤二：用石青色加一些墨画出荷花的莲蓬。

步骤三：在莲蓬背后，添加背部的花瓣，并使荷花花瓣趋于完整。然后用淡墨以中锋转侧锋画出荷茎。

步骤四：待花瓣与莲蓬颜色接近干时，用赭石加少许墨画出花蕊，用纯墨点出荷茎上的小刺点与莲子上的小突点。

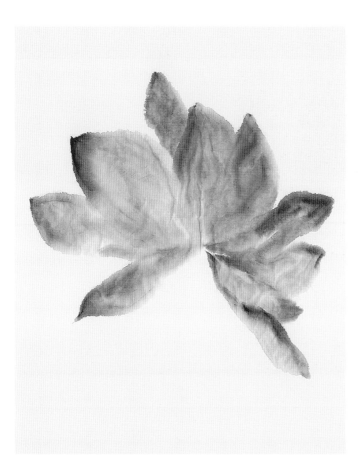

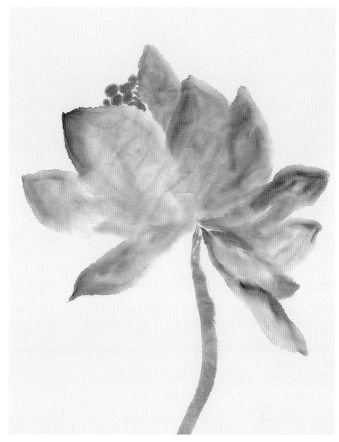

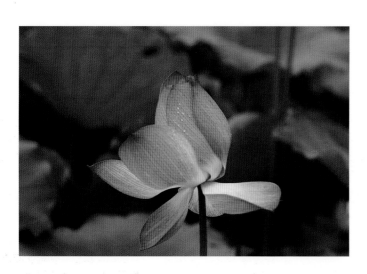

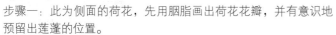

步骤一：此为侧面的荷花，先用胭脂画出荷花花瓣，并有意识地预留出莲蓬的位置。

步骤二：注意花瓣与花瓣之间的大小、前后以及走向穿插的关系，然后调石青色画出莲蓬与荷茎。

步骤三：最后用墨添加花蕊与荷茎上的小刺点以及莲子上的小突点，完成整朵花头。

2. 勾描填色画法

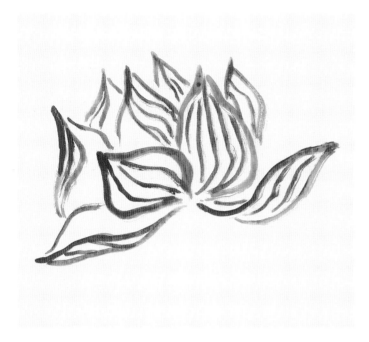
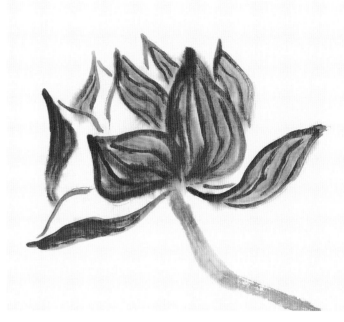
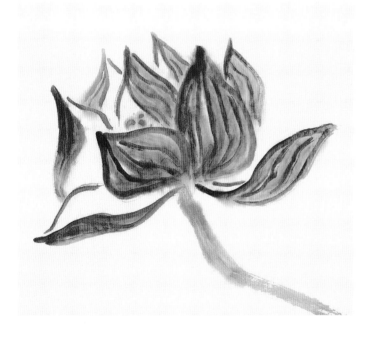
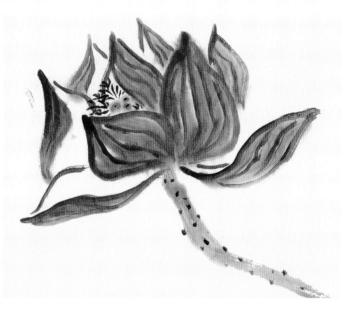

步骤一：用曙红色勾出荷花花瓣形状及花瓣背面的筋脉。

步骤二：在花瓣背部，顺形走势涂染曙红色，花瓣正面留白，随后用淡墨画出荷茎。

步骤三：待颜色半干时，用赭石添上莲蓬和莲子，这样可保证莲蓬不会因水浸渗化而走形。

步骤四：最后用墨点出莲蓬周边的花蕊与莲子上的小突点，以及点出荷茎上的小刺点，完成整朵花头。

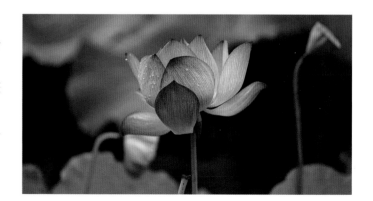

3. 点涂勾线画法

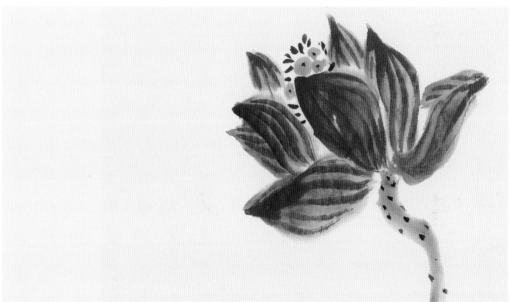

步骤一：先用曙红色画出荷花花瓣，再用淡墨画出莲子。

步骤二：接着加上荷茎以及荷茎上的小刺点，待颜色半干时，用浓曙红勾出花瓣的筋脉，再用浓墨点出花蕊和莲子上的小突点，完成整朵花头。

步骤三：为使画面完整，在注意布局、走势的情况下，可在画面中添加小草，由此可增强布势的走向。

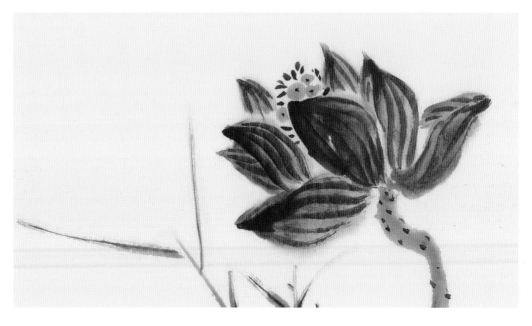

不同画法的花头形象

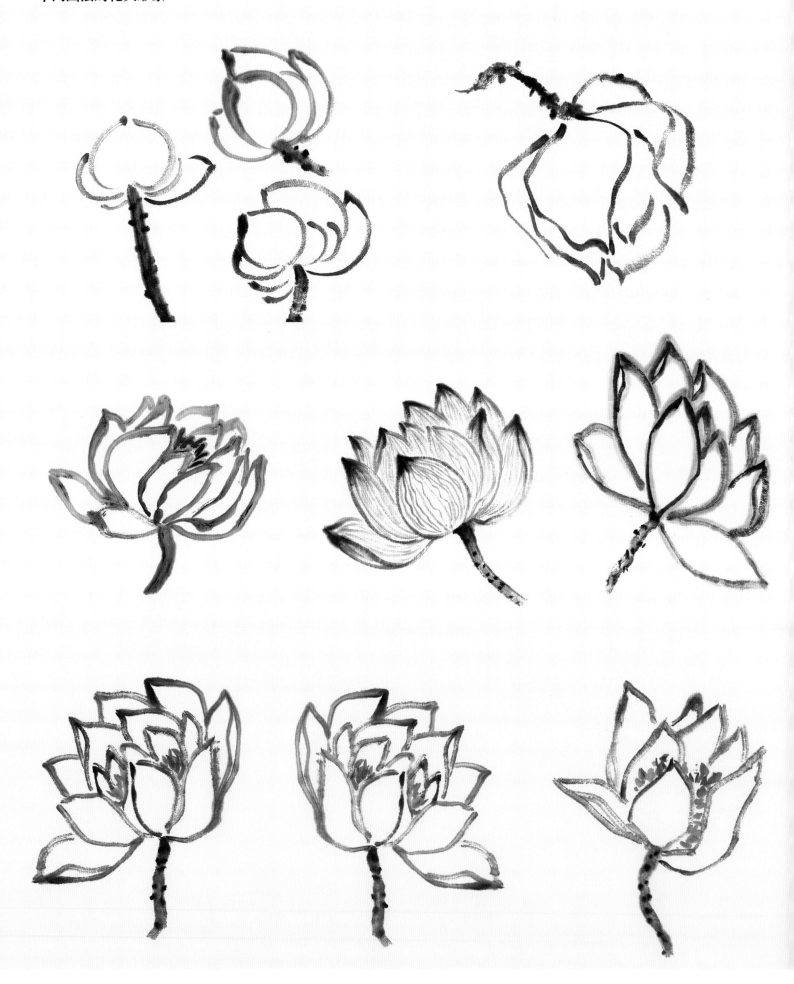

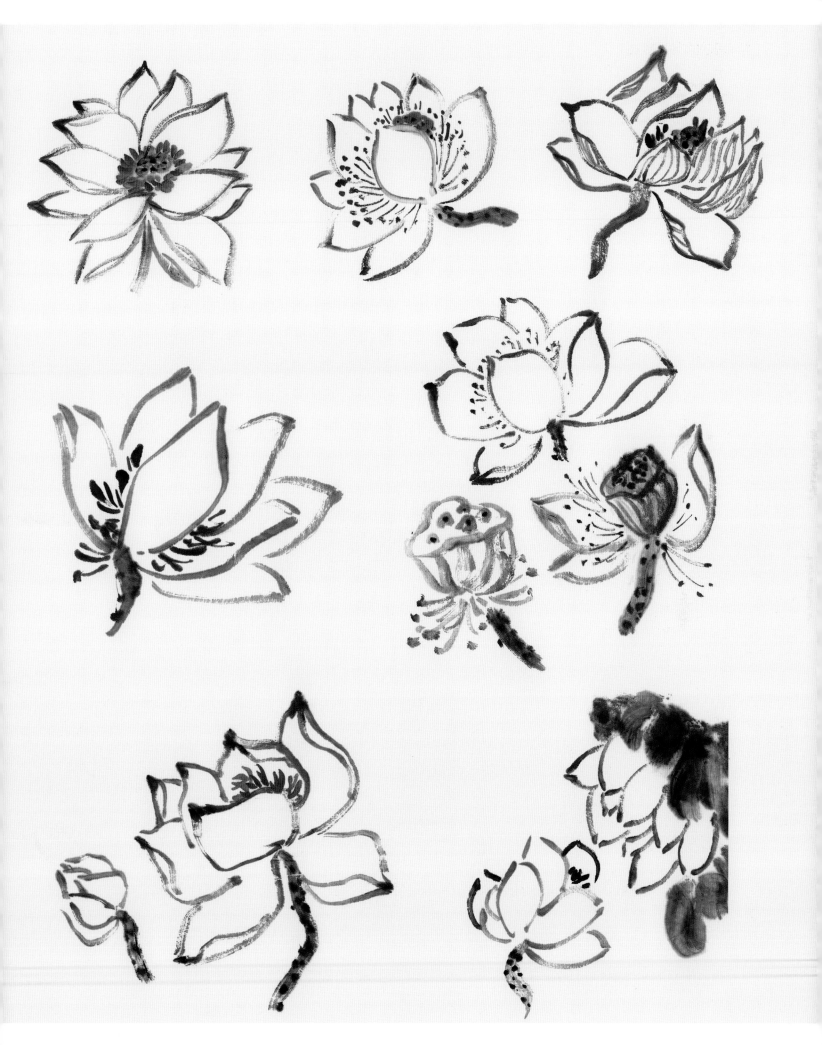

　　写意画法的荷花，因不同的处理方式呈现出不同的形象，关键在于，强调笔路，强调笔势，强调用笔造型。强调用笔造型是花卉写意画法的核心技巧，花卉写意画不必追求工笔画那样细致工整的效果，且因使用材料不同、画法不同，也难以达到工笔画那样的效果。

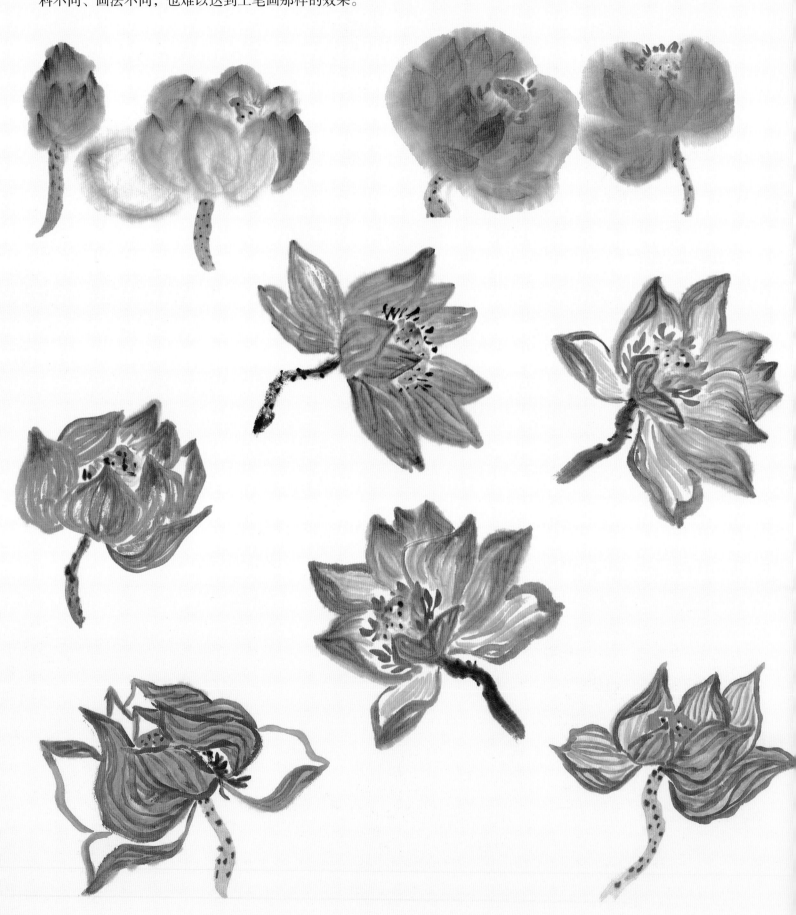

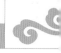

三、荷花的写生创作

1. 荷花白描写生

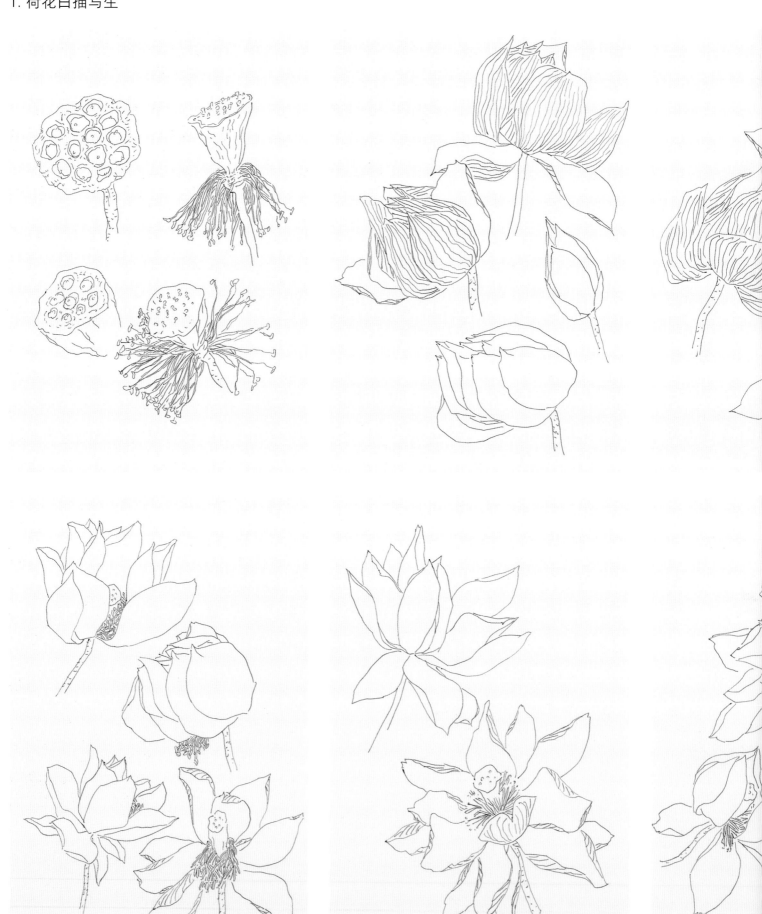

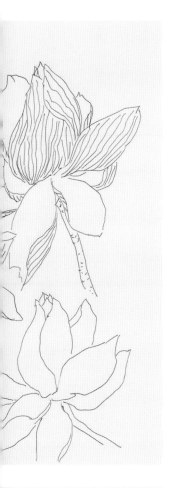

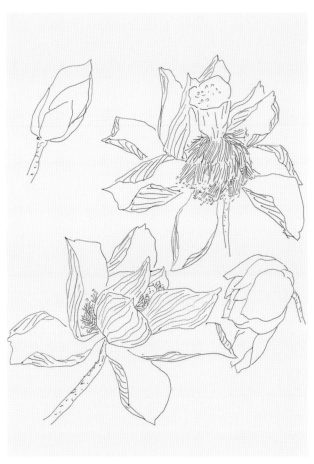

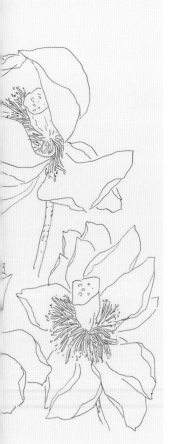

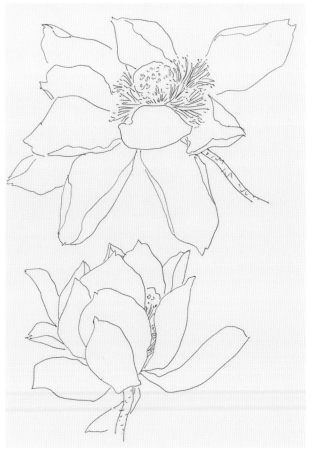

关于荷花白描的处理手法：

就白描形式而言，因为是以单一的线描来塑造形象，从而构成画面的形式感，所以，画面上所塑造的艺术形象，必定回避不了线条的长短、曲直对比，块面的虚实、大小对比，线条以及形体的横竖对比。在具体的作画中，还得注意形态的走势与线条的走势。在使用单线条来塑造形象的过程中，顺势造型是其核心的方法。

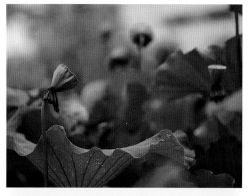

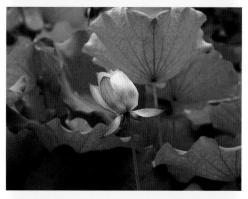

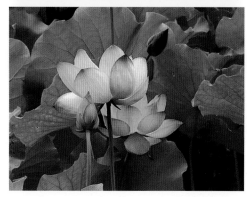

在作画过程中，对于眼中看到的形象的取舍是回避不了的。因为自然中的形象有我们不可超越的地方，也有有所欠缺的地方，需要我们在作画的过程中给予添加，或者舍弃，从而使形象更加完美。同样的道理，为了整体，我们要在注重其势的作用下，舍弃那些不必要的细节。在一些很整齐划一的地方，可以改变它的单一。具体来说，也就是对过于平整的地方给它添画一定的弧线，而对于一条非常直而长的线条，可以适当地停顿，使得直线呈现笔不到而意到之意趣。

对白描有这样的认识，并将其用于作画，就会取得事半功倍的效果。画莲蓬、荷花、荷叶其道理也在其中。

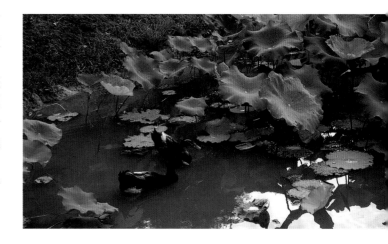

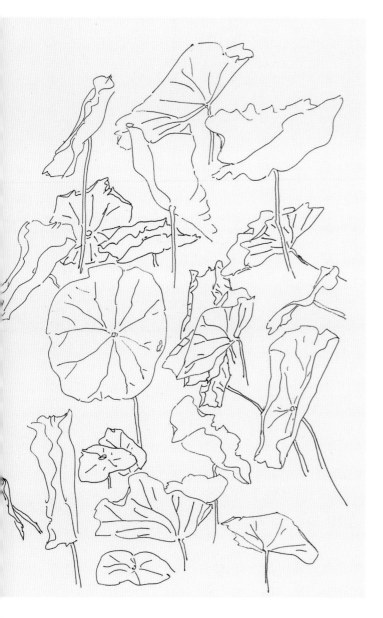

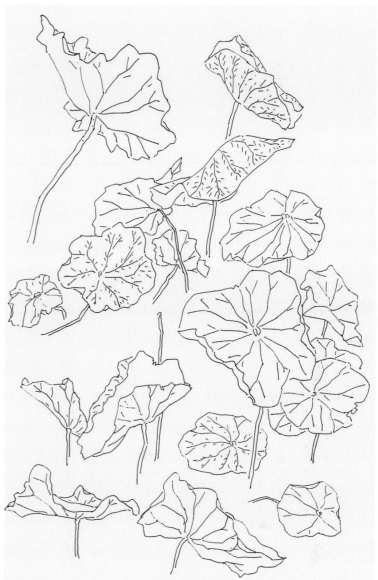

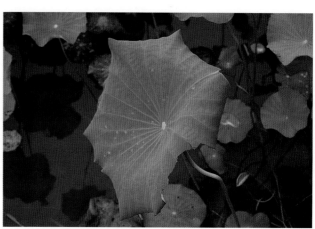

2. 白描写生创作步骤

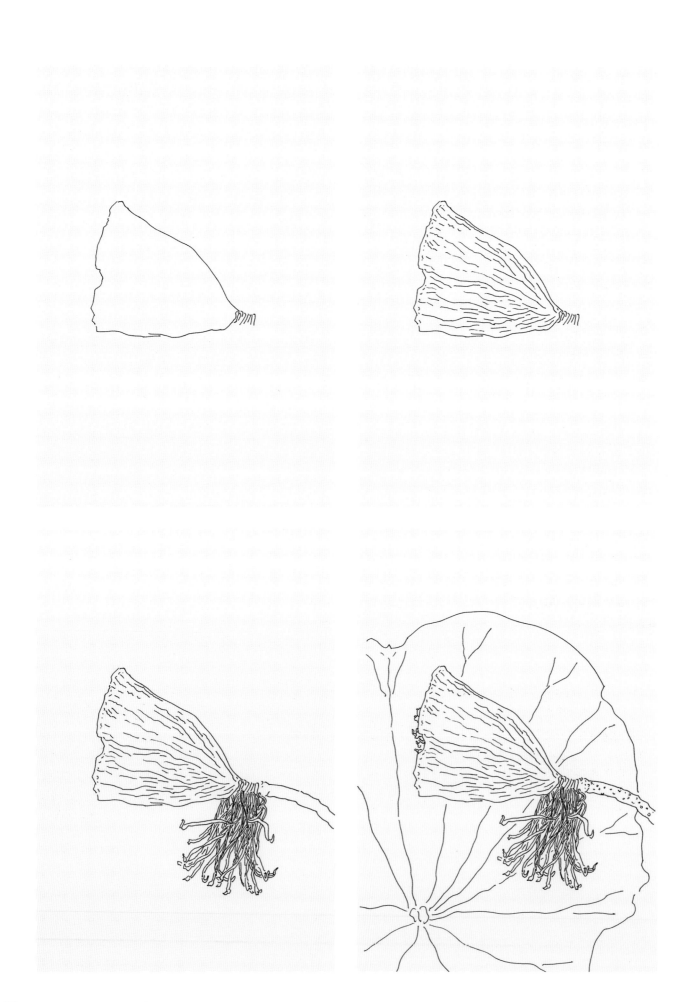

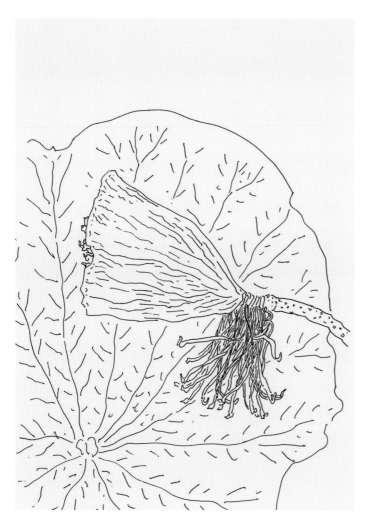
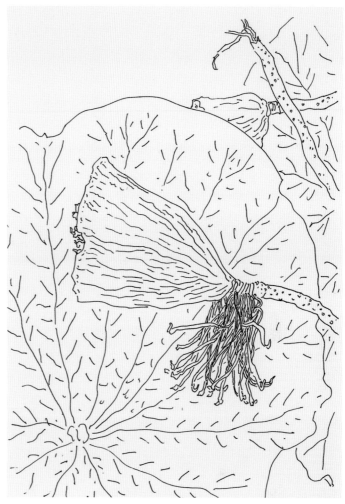

步骤一：首先分析莲蓬头的基本形态，然后从莲蓬入手，先画出莲蓬的外形。

步骤二：接着画莲蓬上的纹路，这样可以表现出莲蓬的凹凸以及形体，要强调顺势造型。

步骤三：画出花蕊，使莲蓬的形象丰满起来。

步骤四：接着画荷叶，以此来衬托莲蓬。需要注意的是，荷叶上的叶脉与莲蓬形成横竖对比，这是白描画法常见的一种处理手法。

步骤五：到这一步骤要考虑莲蓬以及荷叶所形成的形式感，也就是要考虑如何处理画面的视觉形式，使画面更具有艺术表现力。此幅白描处理的方式是，在荷叶上添加了许多短小的筋脉，使得莲蓬上那些短线不再孤立，并使画面浑然一体。

步骤六：为了画面的需要，在画面的右上角添加荷茎、莲蓬、荷叶，使画面具有层次，增加画面的丰富性。

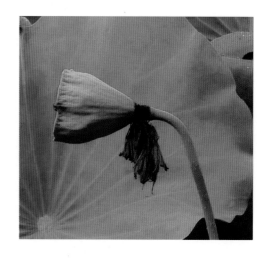

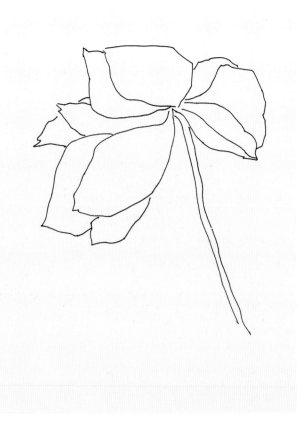

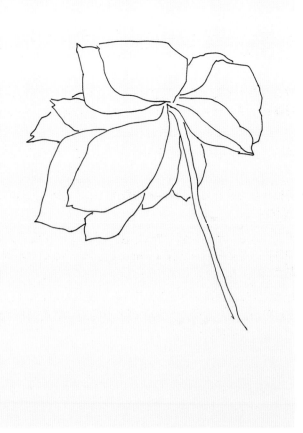

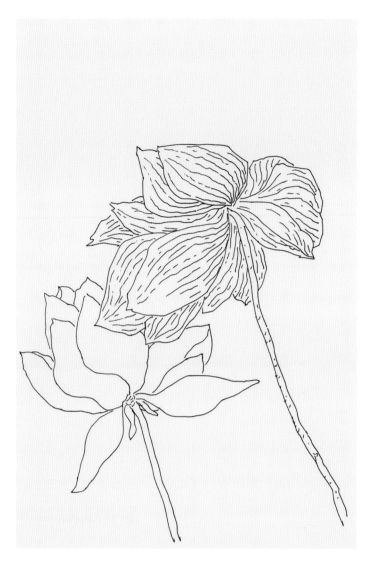

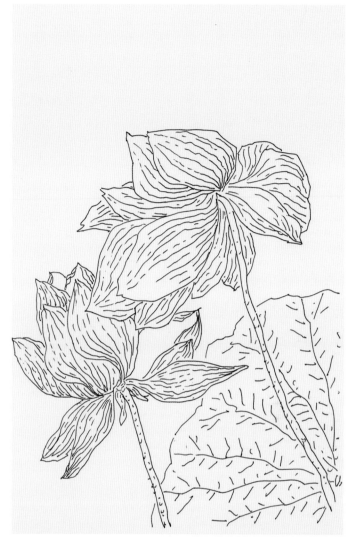

步骤一：首先分析花头，注意花头的形体结构及花头形体的走势，一定要看出哪一片花瓣处在前面，然后从花头最前面的花瓣开始画起。

步骤二：用白描来表现花卉的形体，是靠重叠来表达层次和塑造花卉形体的。接上一步骤，一层层地由前至后把花瓣之间的关系给表达出来。

步骤三：把右边的花瓣补充完整，并画出荷茎，使荷花的形象丰满起来。

步骤四：继续添画花瓣，使荷花形象更饱满，注意要顺着花头的走势来添加。

步骤五：到这一步骤，要考虑画面的整体表现，也就是艺术处理该如何进行。此幅白描处理的方式是画出荷花花瓣筋脉以及荷茎上的小刺点，并从左下角再画出一朵荷花。

步骤六：为了画面的需要，画出另一朵荷花花瓣上的筋脉以及荷茎上的小刺点，并在画面的右下角添加一片荷叶，给荷叶加上筋脉，使画面出现虚实对比的节奏。

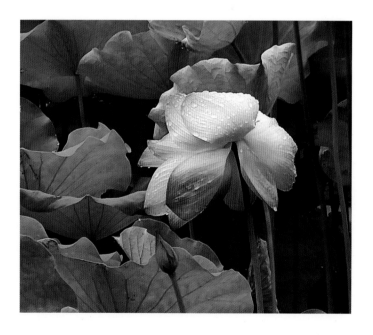

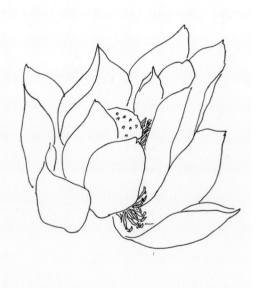

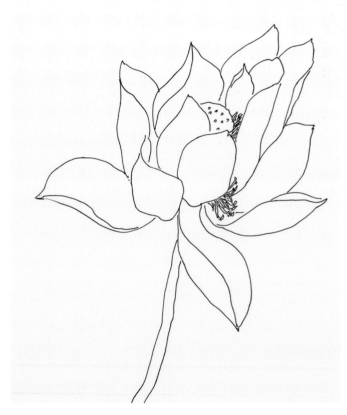

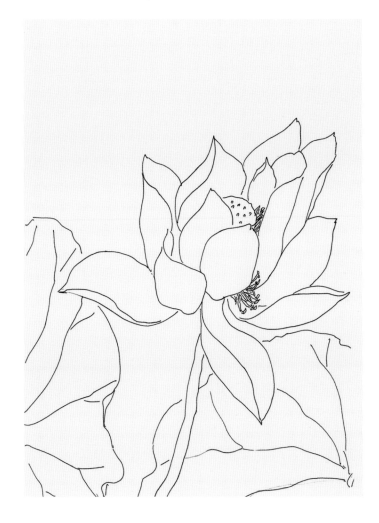

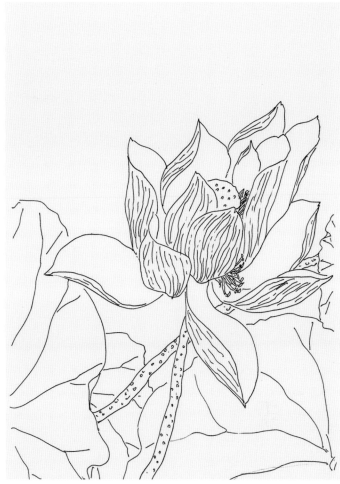

步骤一：从花头最前面的花瓣开始画起，遵从对象，处理好花瓣的前后关系。

步骤二：画出莲蓬和右边的花瓣，注意用白描来表现花卉的形体在于线描所造出的每一片花瓣要有前后层次。

步骤三：继续补充花瓣，并画出花蕊，使荷花的形象丰满起来。

步骤四：画出展开或下垂的花瓣，使花头的势向两边展开，然后画出荷茎。

步骤五：在画面的左右各增加一片荷叶，使叶与花相互衬托起来，这样可以丰富画面。

步骤六：为了画面的需要，画出花瓣外边的筋脉，在荷茎上加上小刺点。再增加荷茎及荷叶，增强画面的层次感，使画面出现虚实对比的节奏。

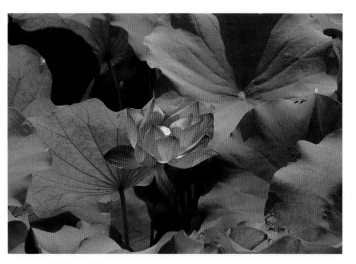

3. 构图样式

一、绘画肯定要讲究构图，构图是绘画必须要训练的内容之一。临摹学习古人经典的图像样式，是学习构图的第一个内容或者环节。对一个绘画形象做不同的构图练习，可以取得事半功倍的学习成效。总之多做构图练习，把图像样式强化到自己头脑记忆中。

用简单的水性笔来起稿练习构图，这是最快最便捷的，也是最有成效的构图练习方式之一。在具体的白描写生中，已经基本掌握了荷花的具体结构以及组成部分，对于花头的走势、走向也具有了一定的描绘能力，可以主动大胆地练习构图，随后可依据构图练习所得的草图来进行创作。

二、构图练习也可以叫作草图创作。作草图，其目的主要在于对画面构图有一定的把握，这样就不至于在具体的创作中心里没有谱，尤其是在写意花卉中，心中无谱，下笔都找不到位置。只有过了这一关，在具体的创作中，才能够把重点放在笔墨的营造上。

那么，在构图练习的过程中，不要被具体的外象所局限，也不要被写生所得到的写生稿控制，不必拘泥于写生的固定形态，可以改变花卉的位置和花卉的走向，甚至添加花朵、花苞等。为了便于将写生作业拓展为独立画幅的创作，构图练习以及构图借鉴就显得尤其重要。

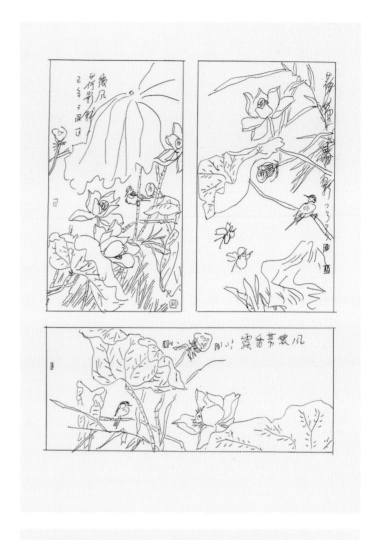

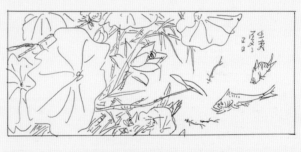

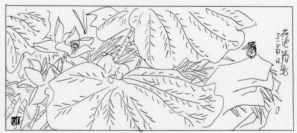

三、对于花鸟画的创作，尤其是写意画的创作，要运用好素材，并且创造素材和拓展素材，使创作不再局限于写生的框架中。说到创作，实际上就是如何安排画面，用什么样的方法来进行绘画创作，用什么样的笔墨来表现形象和塑造形象，用什么样的构图，才能够达到我们心中的画意和画境，所以创作前所作的构图就显得十分重要。而要做好构图，构图训练就十分重要。

四、在创作之前，大致构思一下画面和立意，可以根据写生得到的花卉形态和结构，进入所谓的草图阶段。写生得来的形象，往往是一个创作的素材，要把它们运用到写意画创作中，就要转到笔墨形象上来，强调了这个环节和内容，构图的作用和意义才能体现出来，写生也才有意义。有了构图，才能够因势造型，顺势布局，也才具备调整画面的能力，才可能在具体的创作中，有一个大致的营构画面的方向。因此，构图训练，是提升绘画创作能力不可缺少的训练内容。

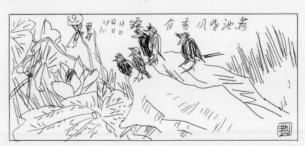

四、荷花的创作步骤

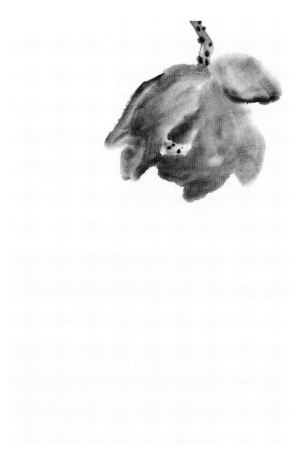

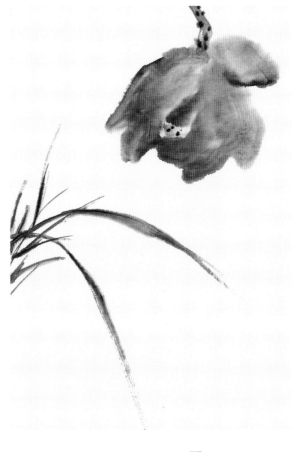

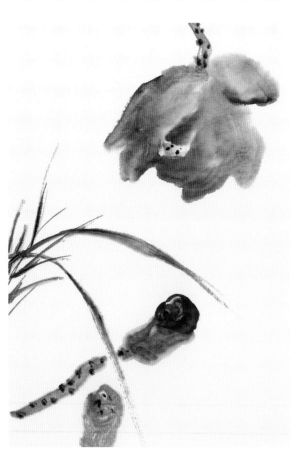

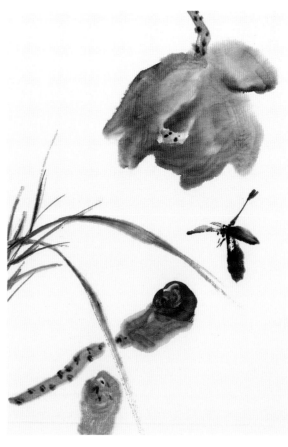

步骤一：首先用胭脂色画出荷花花头，用藤黄加少许花青点出莲蓬。然后用墨加少许花青画出荷茎和小刺点。

步骤二：用淡墨调和少许赭石，从画面的左边画出小草，强化画面往下之势。

步骤三：不洗笔，分别画出莲蓬、荷茎，同时可用墨在荷茎上打点。

步骤四：考虑到画面的稳定性，可用墨色画出一只蜻蜓。这样，既丰富了画面，又把画境画了出来。

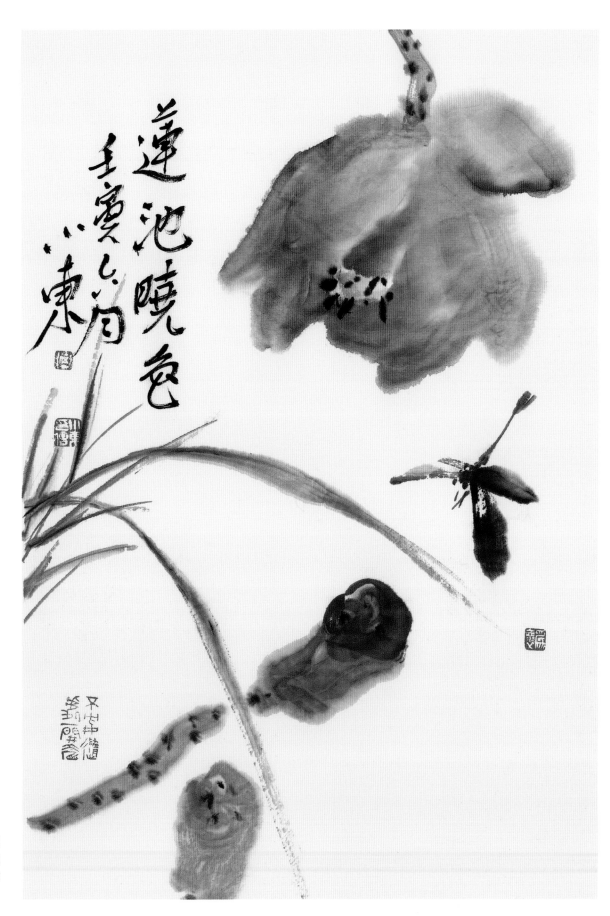

步骤五：用浓墨画
出花蕊，最后题
款、盖印，完成作
品的创作。

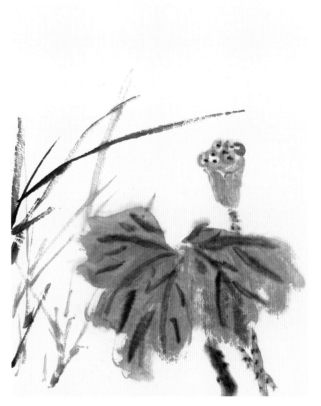 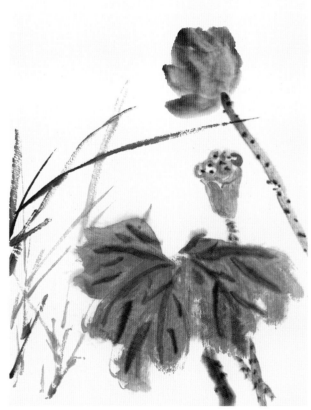

步骤一：先用淡墨调石绿画出荷叶，然后用淡墨画出荷茎以及荷叶的筋脉。

步骤二：分别用浓墨和淡墨从画面的左边画出不同墨色的小草。

步骤三：用淡墨调石绿在荷叶的上面画出莲蓬，顺使画出荷茎，再用浓墨点出莲子上的小突点和荷茎上的刺点。

步骤四：先用胭脂色画出待开的荷花花头形象，再用淡墨画出连接花头的荷茎，并用浓墨点出刺点。

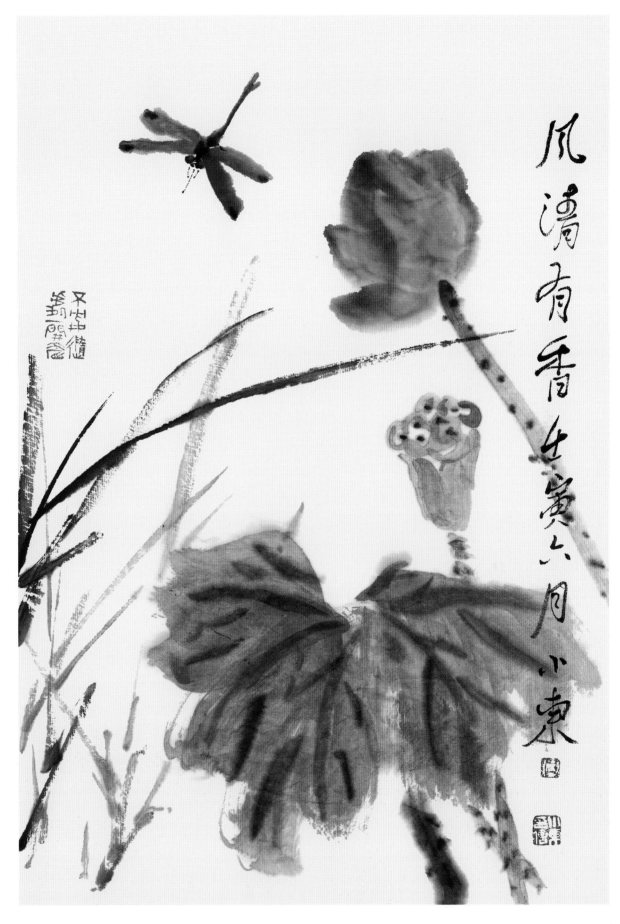

步骤五：调整画面，添画一只由上往下斜飞的蜻蜓，使画面的气势往回收。最后在画面的右边由上往下题字，随后盖印，完成作品的创作。

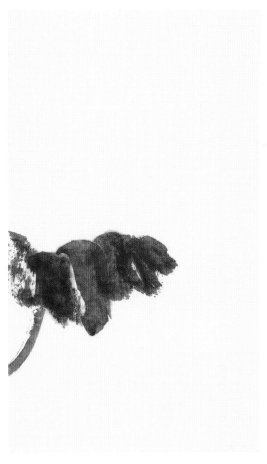

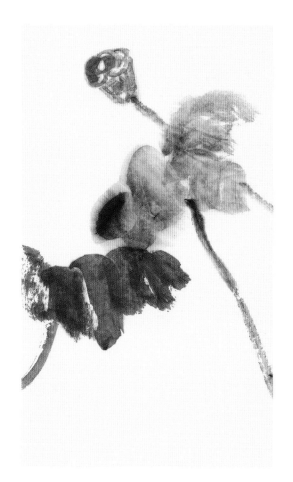

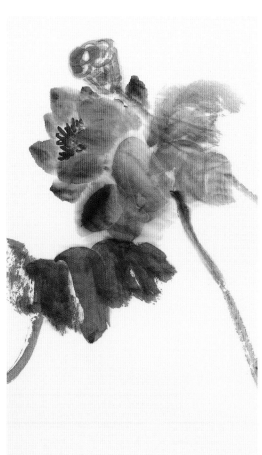

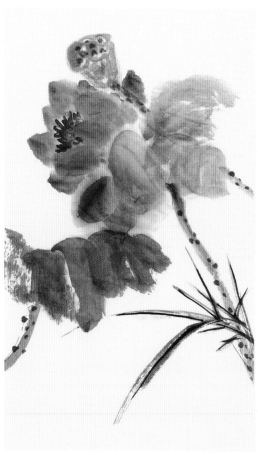

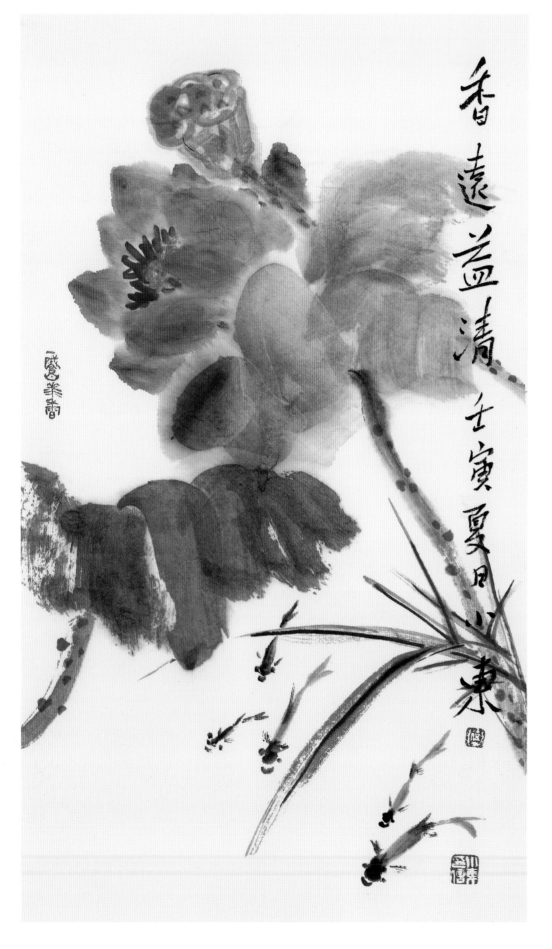

步骤一：用淡墨调一点石绿，从画面的左下方画出荷叶，并加上荷茎。

步骤二：用淡墨调和一点赭石，画出另一片荷叶，在两片荷叶的上方画一个莲蓬，使画面的走势向左上方走，然后画出荷茎。

步骤三：在荷叶和莲蓬之间用胭脂色画出一朵荷花，用藤黄加石绿点出莲蓬，并用赭石调一点胭脂点出花蕊。这朵荷花，既是画面的点睛之处，也起到衬托荷叶和莲蓬的作用，同时增加了画面的层次。

步骤四：用淡墨调石绿，从画面的右下边画出小草，使画面有了往下之势。用浓墨点出莲子上的小突点和荷茎上的刺点，并勾出小草的叶脉。

步骤五：顺着小草的势，用淡墨画出五条由上往下游动的小鱼，以此来增强由小草造成的走势。最后在画面的右边，由上往下题款，并盖印，完成作品的创作。由于题字是由点形成了一条线，故这样的一条直线能够使画面均衡和稳定，这也是题款章法的一种具体运用和表现。

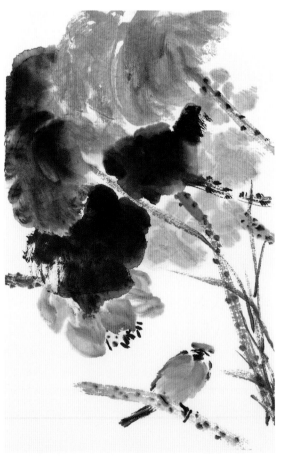

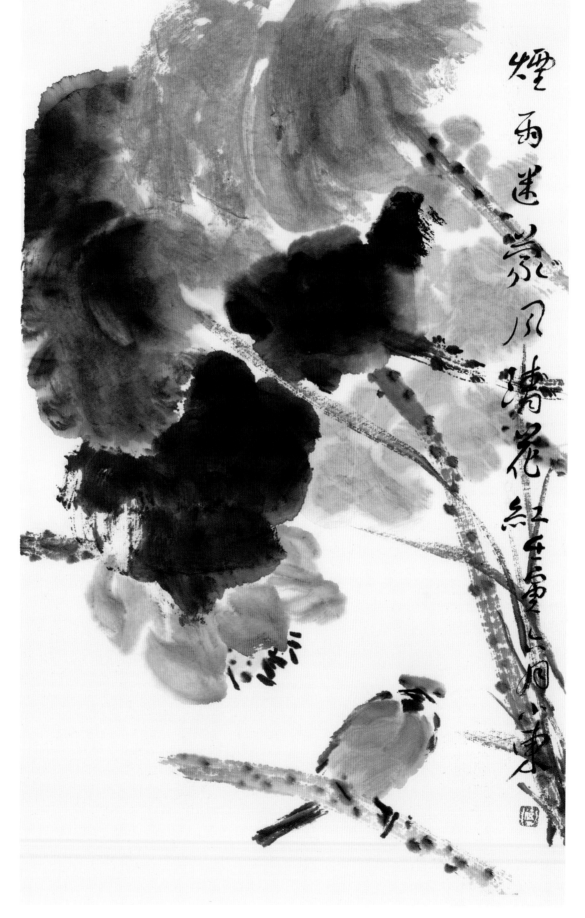

步骤一：用墨调石绿，从画面的顶部画出荷叶，并加上荷茎。

步骤二：用墨由画面的右下部往画面上部画出小草，然后用墨添画出两片荷叶，使画面上的荷叶和小草有层次感并点出荷茎上的小刺点。需要注意的是，这种层次感是由荷叶、小草叠加所形成的。

步骤三：用胭脂色画出荷花，并由画面的左边往中间出枝连接荷花，从而形成由两边往中间使力造势的画面。

步骤四：用藤黄略调赭石画出花中的莲蓬，并用浓墨点出花蕊。随后再添画一些荷茎，在下方一枝特意画出的荷茎上画一只站立的麻雀。为增加画面的纵深感再添画一些较淡的荷叶，至此画面更加丰富起来了。

步骤五：最后在画面的右边由上往下题字并盖印，完成该画作的创作。

五、范画与欣赏

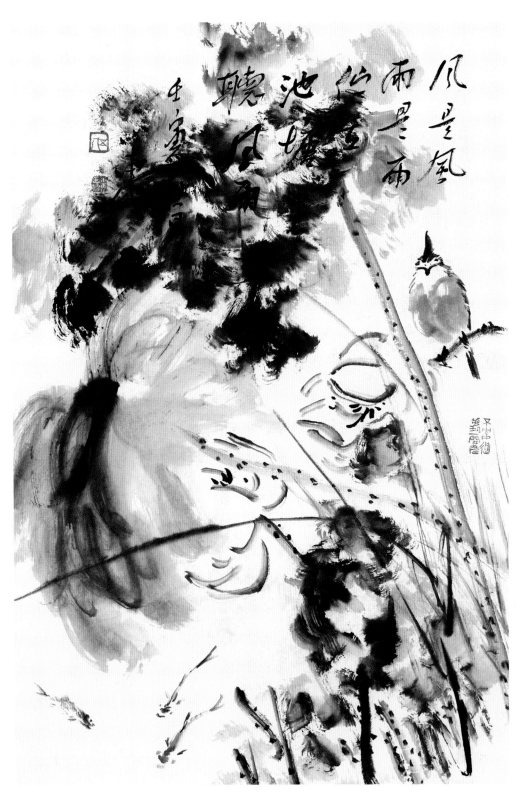

莲池清影　70cm×45cm　伍小东　2022年

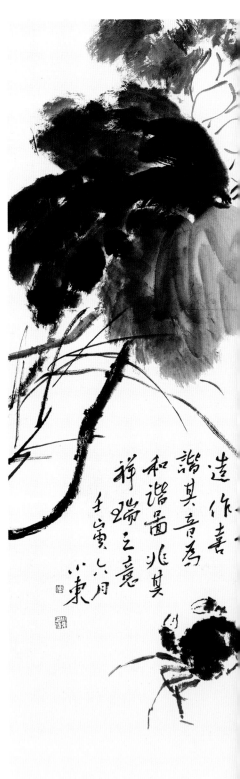

和谐图　90cm×40cm　伍小东　2022年

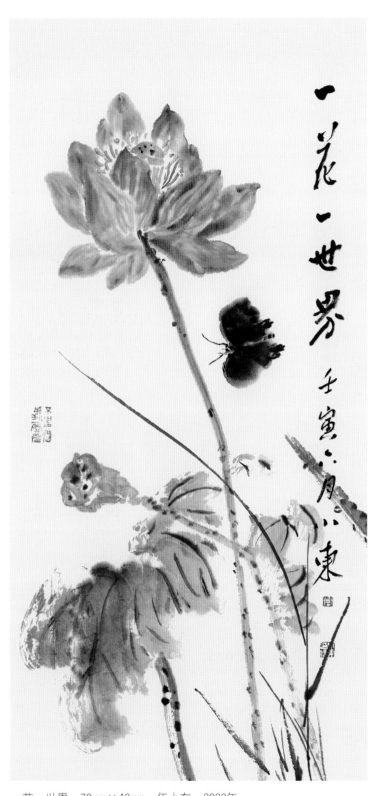

一花一世界　70cm×40cm　伍小东　2022年

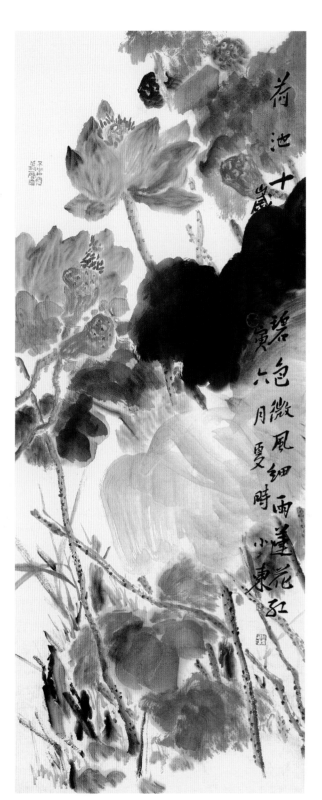

荷池十方皆碧色　100cm×40cm　伍小东　2022年

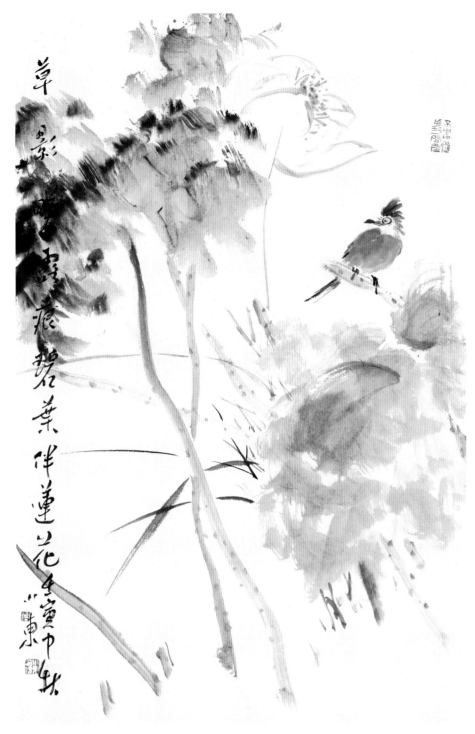

草影映露痕　70cm×45cm　伍小东　2022年

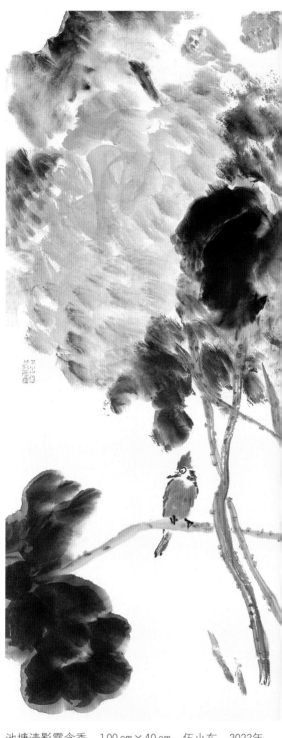

池塘清影露含香　100cm×40cm　伍小东　2022年

历代荷花诗词选

采莲曲

（唐·王昌龄）

荷叶罗裙一色裁，
芙蓉向脸两边开。
乱入池中看不见，
闻歌始觉有人来。

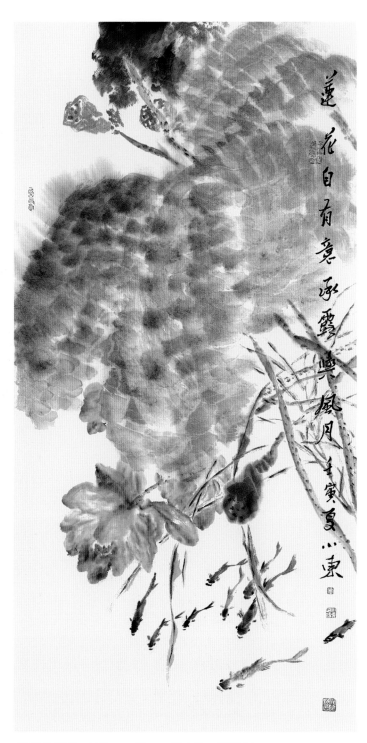

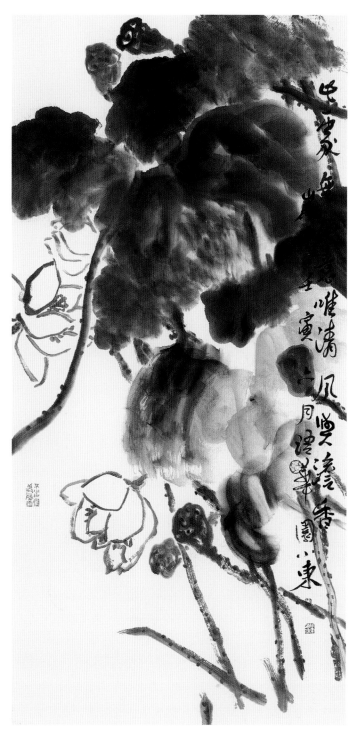

莲花自有意　100cm×40cm　伍小东　2022年　　　　此处无他意　100cm×40cm　伍小东　2022年

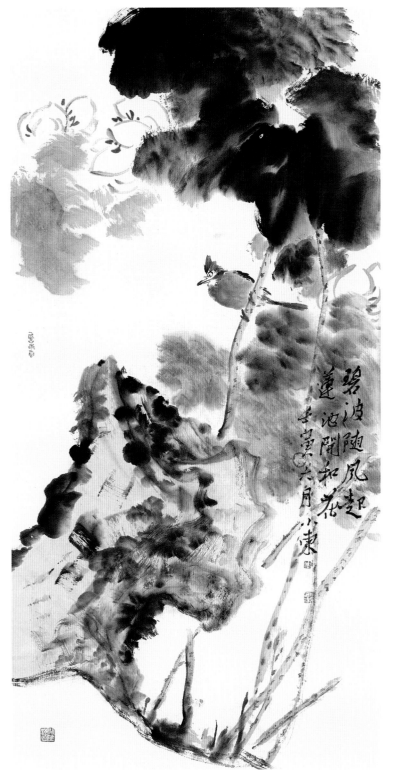

碧波随风起　100cm×40cm　伍小东　2022年

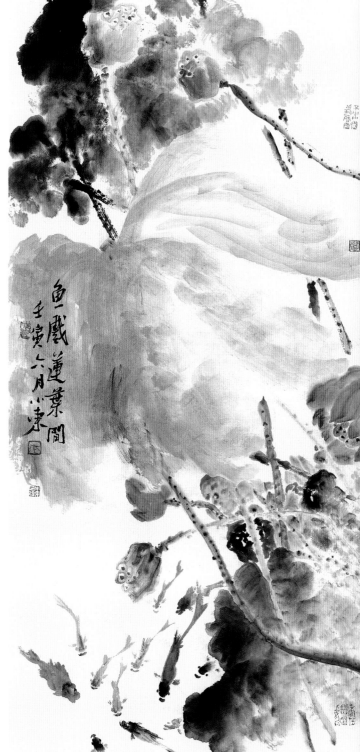

鱼戏莲叶间　100cm×40cm　伍小东　2022年

历代荷花诗词选

鹧鸪天·赏荷

（金·蔡松年）

秀樾横塘十里香，水花晚色静年芳。
胭脂雪瘦熏沉水，翡翠盘高走夜光。
山黛远，月波长，暮云秋影蘸潇湘。
醉魂应逐凌波梦，分付西风此夜凉。

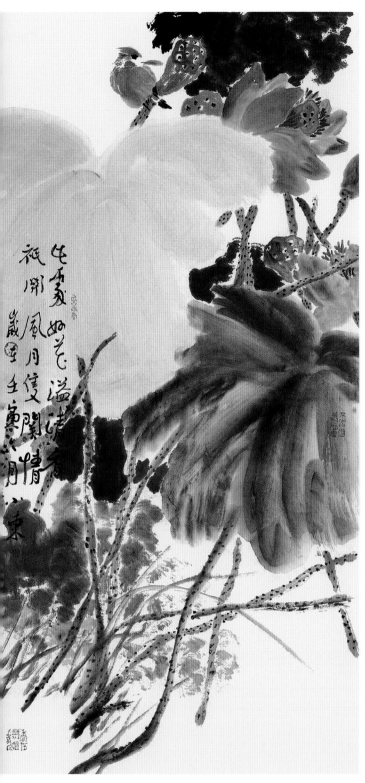

此处好花溢清香　100cm×40cm　伍小东　2022年

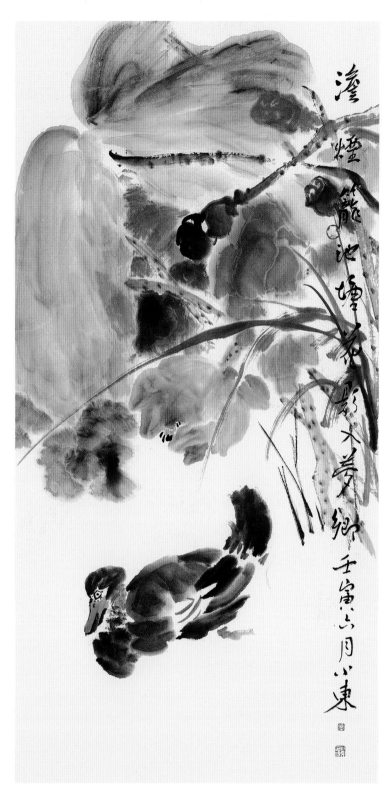

淡烟笼池塘花影　100cm×40cm　伍小东　2022年

历代荷花诗词选

赠荷花

（唐·李商隐）

世间花叶不相伦，花入金盆叶作尘。
惟有绿荷红菡萏，卷舒开合任天真。
此花此叶常相映，翠减红衰愁杀人。

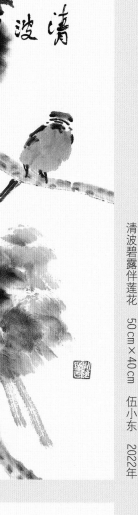

清波碧露伴莲花　50 cm×40 cm　伍小东　2022年

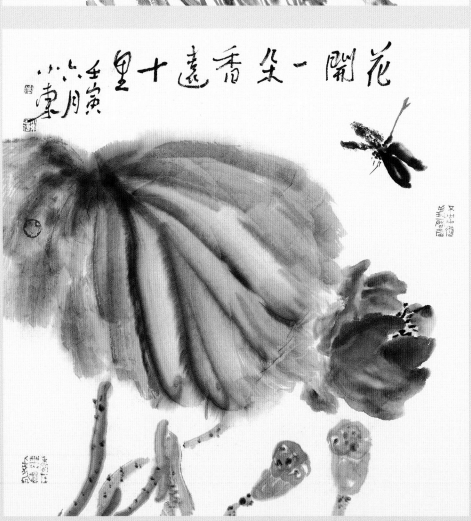

花开一朵　香远十里　50 cm×40 cm　伍小东　2022年